House Industries

YORKLYN, DELAWARE, U.S.A.

												201
												7
												197
												17.5
												17

				Ĭ	Ī	Ĭ										
	,															_
																-
																-
																-
																-
																+
																H
										-						H
																-
-																+
-																+
-														-		+
-							-		-						-	+
															-	+
														-	-	
	1														1	

-													+
-								+					

Ĭ													
													9
					1	1							

-													
-													
-													
-													
_													
-													
-													
													-

	Ĭ													
											,			
_														
														Ш

												-	
										1			L

_													
_													

Ĭ													
													L
													_
													<u></u>
													-
													-
									-				-
													-
_													
													-
													-
													1
													L

Ī	Ī													
_														
_														
_														
-														
_														
-														
-														
_														
-														

													Г
-													

									i i				

_													
-													
-													
-													
-													
-													

	Ī														
_															
_															
_															_
_															
_															_
-															-
-															
_															
-															
i.												1	1		

	Ĭ												
													H
H													-

										5				
+														
+														
-														
-														
-														
-														

	Ĭ												
<u>. </u>													
,													
-													
-													
_													
-													
-													
D													
-													
-													
-													
-													
-													
-													
-													
-													
<u></u>													
-													
-													
Š.													

-													
-													
-													
_													
-													
-													
-													

							_						
-													
-													
-													
-													
-													

											Ī		Ĭ	
,														
_														
_														
,														
-														
-														
-														
-														
-														

		T												
2														
٠.														
_														
														H
								+						

	Ĭ	Ĭ												
_														
_														
_														
_														
_														
-														
Ž.														

								Y					
-													
-													
-													
-													
240													
-													

T																	
_																	
_																	
						1	1	1	1	1	1	1	1 .	1			

													Ī
													T
													T
													T
													T
													Ť
,													
													Ť
													Ť
													Ť
,													
-													
-													
· 													
-													
8													
													Ī

		I												
4														
+														
4														
+														
-														

								Ĭ	Ĭ					Ī
-														
-														
-														
-														
-														
-														
-														
-														
-														
-														
,														

									*					
4														
-														
-														
-														
-														
												·		
										1				

								,					
, ° ,													

		Ĭ	Ĭ										
-													
-													

,													
_	·												
,													
-													
-													
-													
-													
_													
-													
,													
-													
			_										

						8							
1													

		Ĭ	I		Ĭ									
														L
														L
														L
														L
														L
														L
														L
														L
														H
														T
									122					
---	--	--	--	--	--	--	--	--	-----	--	--	---	--	--
-														
-														
-														
-														
-														
-														
-														
												,		
-														

														1
-														
-														
-														
-														
-														
-														
-													T	

_													
-													

						Ĭ		Ĭ							1 1/4
							7						-		
N.				1					1					1	

	Ĭ		Ĭ											
1														
4														
-														

			2											
_														
-														
-														
-														
-														
_	_													
-														
_														
-														
-														
-														

	Ĭ		Y		87.11									
	7													
-														
,														
,														

													L
_													
j.													
-													
-													
-													
_													
-													
-													
-													
-													
-													
-													
-													
-													
-													
-													
-													-
-													
27.													

	I														
															_
															_
										1		1	1	1	

_													
-													
-													
-													
-													

-													
-													

											1 222			
-														
_														
_														
_														
-														
-														
-														
-														
-														
-														
-														
-														
-														
-														
-														
-														
-														
-														
-														
-														
-														
×														
-														
-														
9.2														

Ī														
												100		
												3		
												ė.		
												-decision		
_														
-														

		-														
-																
ě.		1	1		1				1		1	1	1			

-													
-													
-													
_													
-													
-													
-													
-													
-													
-													
+													
-													
+													
-													
+													

													L
													L
													L
_													
_													
_													_
_													
_													
-													
-													H
-													H
-													-
-													
-													-
-													

_													
_													
_													
-													
_													
_													
-													
79													
-													
-													

			Ĭ										
-													
-													
-													

8.84													
-													
-													
_													
>													H
													H

_													
_													
-													
-													
-													
-													
-													
-													
-													

,													

-															
-															
-															
-															
-															
,															
V			ļ		1	1	1		l :		l	1	1		

-													
-													
-													
-													
-													
-													_
													_
10 May 10													

													_
													-
+													
+													
+													
+													
_													
+													-
-													
													-

Ĭ																	
-																	
	1					1	1	1	1	1		1	Ι.	1	1	1	

T			Ĭ												
_				· ·											
4															
4															
-															
4															
												1	1		

-													
-													
-													
_													
-													
-													
-													
-													
-													
-													
-													

Ĭ														
							45							
												F		
												6		
_														
												Ā		
_														
_														
_														
-														
-														
_														_
-														
,														
-														
						Į								

													-
ķ.													

_													
_													
-													
-													
_													

Ĭ.	Ĭ		Ĭ		Ĭ									
														H
														H
														H
,														
														t
-														t
														T
														T
														T
														T
														T
														T
														T
														T

_													

,													
-													
-													
-													
,													
>													
,												`	
_													
-													
-													
-													
-													
-													
-													
,													
-													
-													
_													
-													
-													
-													
-													
													Į į

Ĭ	Ĭ			Ĭ											
_															
_															
_															
-															
															-
-															
			1					1					1		

	Í	Ĭ												
_														
-														
,														
) 														
														_
														_
-														L
,														
														H
-														
-														
-														
-														F
-														
-														
-														
-														
<u></u>														
Ĭ	Ĭ	Ĭ												
---	---	---	--	--	--	--	--	--	--	--	--	--	---	
													_	
													_	

					Ý	Í			Ĭ	Ĭ				Ī
														T
,														
_														
,														
_														
_														
_														

-														
												~		
4														
1														
_														
_														
4														
-														
-														
_														
-														
-														
-														_
-														
-														

														L
-														
														_
														L
													_	

								Ĭ						
														Г
T														
+														-
+														
+														
+														-
+				2										

	Ĭ		Ĭ	Ĭ			Ĭ									
																H
																-
																H
_																H
																H
																H
		-														H
																H
																H
					-											H
					1				1						1	

										Ĭ	Ī		Ĭ	Ĭ	
1															
_															
														4	

-													
-													
_													
-													
-													_
-													
-													
-													
-													_
-													

	Ĭ													
_														
_								,						
-														
-														

_													
-													
-													
-													
-													
-													
-													
-													
-													
													3

-													
+													
+													
+													

									Ĭ				
_													
-													
-													
-													
-													
-													
Н													

	Ĭ													
1														
_														
+														
+														
4														
4														
1														
1														
-														
-														
+														
+														
-														
+														
+														
												,		
+														

_													
-													
-													
-													
-													
-													
,													
-													
-													
-													-

Ī	Ī													
4														
4														
4														
4														
_														
-														
4														
4														
-														_

_													
-													
-													
-													
-													
-													
-													
-													
-													
-													
-													
-													

_													
_													
,													

J=													
_													
,													
-													
-													
-													
-													
-													
-													
-													
-													
-													
-													
													_
													_
-													_
													-
-													_
-													
			_ 1		1								13

	Ĭ														
-															
								9							
-															
-															
-															
p====															-
-															
-															-
					1	1	1		1		1		1	1	1

					Ĭ									 I
														T
														Г
														T
														Ī
														F
											,			
,														
<u></u>														
,														
-														
														To the same

-														
-														
-														
+														
-														
-														
					2									

*						Ĭ	Ĭ							Ī
														T
														T
														T
														T
-														
-														
-														
0-														
-														L
2														
-														
-														
-														
-														
-														
-														

									١.										
+																			
+																			
+																			
+																			
T																			
																			_
-																			
																			_
-																			_
																			-
-																			
		1	1			1	1	1		1	1	1	1	1		1	1	1	

7													
-													
-													
-													
-													
-													
-													
_													
-													
-													
-													
-													
-													
-													
-													
-													
-													
-													
-													
-													
-													
-													
-													
													_
													-
									7.				
												1	

I	Ĭ										2			
4														
4														
_														
_														
_														
-														
-														
-														
-														-
-														
+														
+														
+														
-														
-														
+														

2		
		-
		3

-													
-													
-													
-													
-													-
-													
-													-
-													
													-

Ĭ	Ī		Ĭ											
			-											

>													
_													
-													
,													
,													
_													
,													
—													
,													
-													
													-
,													_
) 													

		Ĭ											
_													
_													
_													
_													
-													
-													
-													
-													
_													
_													
_													
											1		

					Y								
_													
-													
-													
-													
-													
-													
-													
_													
-													
-													

	Ĭ	Ĭ	Ĭ											
_														

37.6												ľ	
_													
-													
_													
-													_
-													
-													
-													

Y	Ĭ	Ĭ												-	

													Ī
_													
_													
,													
_													
7													
-													
---	--	---	--	--	--	--	---	--	--	--	--	--	--
_													
-													
+													
-													
-													
							-						
		-											

e e													
,													
_													
-													
-													
-													
-													

Ĭ														
_														
														_
-														
-														
-														
	\dagger													

192													
-													
_													
-													
_													
_													
-													
-													
-													
-													
_													

Ĭ	Ī													
														-
														-
							4							
														-
														-
_														-
-														

												Ĭ	
,													
_													
-													
-													
-													
-													
-													
-													
-													

-													
-													

7													
_													
_													
-													
-													
-													
-													
-													
													1

	I													
_														
_														
-														
_														

-													
-													
-													
-													
-													
													-

Ĭ													
													_
-													
_													
-													
							1						

ļ													
-													
-													
-													
-													
-													
-													
-													
-													
-													
-													
-													
-													
-													-
													-
-													
-													-
-													-
-													-
,													+
·													+
-													-
-													
4200													

0.7														
-														
								1						
-														

-													
													3

											1499			
_														
-														
-														
-														
-														
-														
-														
-														
								n						

												INC.											
																							_
																							_
_																							
																							-
																							-
																							-
								-															
-								-															-
	-																						
-																							H
-																							-
-																							
-																							
	1	1	1	1	1	1	1	1	1	1	1		Į.	1	1	I	Į.	Ţ	1	1	1	1	

													Ī
													Ī

	Ī	,													
1															
-															
4															
+															
-															
+															
+															
-															
-															
+															
-															
							-								
			1								1				

_													
-													
-													
-													
-													
-													-
-													_
													-
-													_
-													_

-																			
1																			
1																			
_																			_
_																			
+																			
1																			
+																			
-																			
+																			
+																			
+																			
-																			
-																			
																	-		
		1	1	1	1	1	1	1	1	1		1	1	1	1	1	1	1	

														Ĭ
_														
_														
_														
_														
-														
-														
_														
-														
-														
-														
-														
_														
-														
-														
-														
-														
-														
-														
-														
							- 1							

							- 10						
-													
-													
-													
-													
-													
-													
-													
-													
-													

,													
-													
-													
-													
1													
-													
-													
-													-

	Ĭ													
_														_
-														
_														
-														
-														
-														
-														
-														
-														
+														
-														

													Ĭ
_													
-													
-													
-													
>													
-													
-													
-													
-													
-													
-													
-													

				•									
_													_
-													
-													

													1
-													
-													
-													
-													
_													
-													
-													
-													
-													
-													
-													
-													
-													
-													
-													
													Г

						0							

				Y				Ĭ					Ĭ	Ī
														T
,														
-														
_														
-														
-														
-														
-														
-														
-														
-														
-														
-														

													_
_													
													100

-													
-													
_													
-													
-													
-													
·													

_													
-													
-													
	1	1					1				1		

,													
,													
-													
,													
_													
-													
-													
-													
-													
-													
-													
-													
-													
-													
-													
-													
-													
-													
-													

								2					
													13

								Ĭ					
_													
			12										
_													
---	--	--	--	--	--	--	--	--	--	--	--	--	---
4													
_													-
-													
-													
-													
-													
-													
-													
-													
+													
+													
+													

7													
-													
-													
-													
-													
-													
-													
-													

	-											
												+
												_
												+
												-
												+
												-
												+
												_

-													
-													
-													
-													
-													
+										2			
-													
+													
+													

							1000						
-													
-													
-													
-													
-													
-													
+													
1									- 1				 1

-													
-													

															_
															-
															_
		,													
-															
2				1							1	1	1		

-													
-													
-													
		,											
-													
-													
,													

Ī	Ĭ			Ĭ										
														_
														_
												-		_

									Ĭ				
													5
_													
-								1					
-													
-													
-													
-													
_													
_													-
													-

				,										
					,									
			,											
													.,	
_														
-														
-														
_														_
_														
-														
-														_
-														
)														
-														
ķ.														

William.													
-													
_													
-													
-													
-													
-													
-													
-													
-													

								-					
_													
+													
+													
													-
-													
_													
-													
													П

													100
													Г
-													
-													
_													
-													
	,												
-													
) 													
-													
~													
-	1												
,													
-													
-													
>-													
-													
-													
-													
-													

			Ĭ			OR TOP									
4															
4															
_															
+															
-															
-															
-															
-															
-															
4															_
-															
+															
								1	l .						

													Г
-													
_													
,													
-													

à													

					100	(47595)				7.47			1	1 22 22 2		
,																
_																
_																
-																
-																
-																
-																
_																
-																
-																
-																
-																
-																
-																
-																
-																
-																
-																
	1													1]	

House Industries

In 1993, we started a design company that existed only on paper, but those sketches, scribbles and thoughts provided the fuel that made House Industries a reality. We reimagined the alphabet and made some fonts, which eventually drew us into everything from clothing and furniture to ceramics and space travel. Despite the unlikely mix of media that House Industries became, we never found a better way to realize ideas than by putting pencil to paper. But this journal isn't about our work, it's about yours. Whether they're sublime, stupid, monumental or mundane, your drawings, doodles, personal reflections and passing fancies have potential to become something inspiring.

COPYRIGHT © 2017 BY HOUSE INDUSTRIES. ALL RIGHTS RESERVED.
DESIGNED BY HOUSE INDUSTRIES IN YORKLYN, DE, U.S.A. PRINTED IN CHINA.

ISBN-978-0-451-49870-0

PUBLISHED IN THE U.S.A. BY CLARKSON POTTER/PUBLISHERS, AN IMPRINT OF THE CROWN PUBLISHING GROUP, A DIVISION OF PENGUIN RANDOM HOUSE LLC, NEW YORK. CLARKSON POTTER IS A TRADEMARK AND POTTER WITH COLOPHON IS A REGISTERED TRADEMARK OF PENGUIN RANDOM HOUSE LLC.

CROWNPUBLISHING.COM • CLARKSONPOTTER.COM

CLARKSON POTTER/PUBLISHERS NEW YORK